•

ng. Ne forvi